壓　克　力

Mercedes　Braunstein　著

陳淑華　譯

三民書局

壓 克 力

目 錄

壓克力初探 ——————— 01

基本材料 ——————— 02

初學者的選色 ——————— 04

媒介劑與其他補充材料 ——————— 06

筆 觸 ——————— 08

透明技法 ——————— 10

不透明技法 ——————— 12

修改與留白 ——————— 14

追隨大師的步伐 ——————— 16

混色技法 ——————— 17

三原色、二次色及三次色 ——————— 18

調和色調 ——————— 20

混色後的色彩變化 ——————— 22

黑色以及深色系 ——————— 24

體積量感與調和色 ——————— 26

所有的色彩 ——————— 28

壓克力顏料的延伸 ——————— 30

名詞解釋 ——————— 32

壓克力初探

壓克力顏料可以說是二十世紀繪畫中的一大發明。它最主要的特性就是很容易上手，此外，還兼具色彩鮮豔明亮的特質。壓克力顏料乾得很快，可以立刻在上面加上另一層顏色，並且可以一次將作品完成。和水彩一樣，壓克力也是水性的顏料，因此，所使用的工具只要附著的顏料還未乾之前，都可以很容易清洗乾淨。

使用壓克力顏料可以畫出非常多樣化的效果，從非常薄的薄塗技法，以及透明效果的營造，一直到不透明的厚塗技法都可以應用。根據所使用的媒介劑的差異，它呈現的效果可以是霧面，也可以是亮面。在以下的章節裡，你將可以一步一步地學習到，如何輕易地掌握壓克力顏料各種基本技巧的方法。

大衛·聖米凱 (David Sanmiguel)，靜物，卡紙。

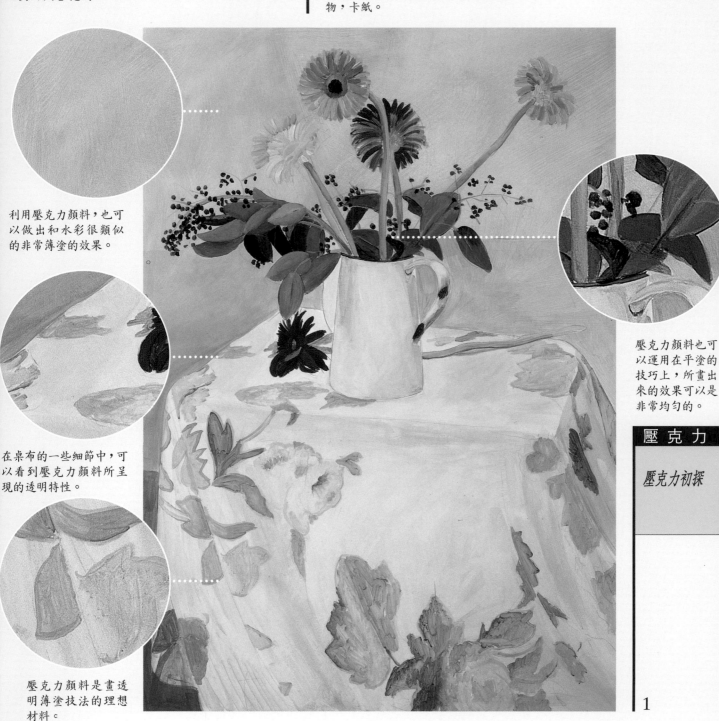

利用壓克力顏料，也可以做出和水彩很類似的非常薄塗的效果。

在桌布的一些細節中，可以看到壓克力顏料所呈現的透明特性。

壓克力顏料是畫透明薄塗技法的理想材料。

壓克力顏料也可以運用在平塗的技巧上，所畫出來的效果可以是非常均勻的。

壓克力

壓克力初探

1

基本材料

使用壓克力顏料作畫時所需要的材料和工具並不多，你只需要一些壓克力顏料、幾枝筆，以及一張或一塊基底材就夠了。你當然還可以加上一些其他的工具或材料，例如：可以用來製造一些特殊效果的媒介劑或是凝膠。

壓克力顏料

市面上所販售的壓克力顏料有很多種，不僅包裝的方式、大小不同，就連成分也不盡相同。對於初學者而言，最好是選擇管狀的壓克力顏料，因為使用上會比較方便。但是，畫大幅作品時，選擇附有劑量計的罐裝壓克力顏料，以及小瓶裝的壓克力顏料比較實惠。罐裝的壓克力顏料有 250 ml、500 ml，甚至於是一公升裝的幾種大小。某些廠牌甚至也生產只有 20 ml 裝的壓克力顏料。然而，壓克力顏料的用量並不小，尤其是當你將它畫在沒有打底的木板、紙張，或是卡紙上面時，所需要的顏料就更多了。對於初學的你而言，我們建議你先從 40 ml 大小的顏料管開始使用。

基底材

畫壓克力顏料時，你可選擇使用任何可以讓這種顏料附著在上面的基底材來作畫。但是，最好避免使用任何表面已經髒了、上面已經覆蓋一層舊的顏料，或是有一點油膩表面的基底材。因此，任何能吸取顏料中水分的東西，例如：紙張、卡紙、木板，或者是布料，都可以被用來充當壓克力顏料的基底材。當你所選用的基底材並不是木板，或是已經打過底的畫布等比較堅固的東西時，你就必須準備一塊板子，以便將紙張或卡紙加以固定。

畫 架

當基底材的尺寸大到一個程度，畫架就變成唯一而且也是最為方便的解決之道。它是用來將畫布或是其他的基底材固定在一個直立狀態底下的最佳方式，也唯有如此，你才能有更靈活自在的雙手可以專心作畫。

工 具

像壓克力顏料這一類可以用水輕易地將顏料清洗乾淨的畫法，雙手也可以是最好的作畫工具。除此之外，你還可以選用其他許許多多的替代工具來作畫，例如：各種造形和各種尺寸的畫筆（甚至還有橡膠筆頭的畫筆）、滾筒、海綿……等。

2

其他工具

　　海綿、吸水紙，以及棉質的抹布是用來將過濕的畫面吸乾，或者是想要保持畫面乾淨時最常用的工具。直尺、角規以及美工刀都是用來將紙張或者是卡紙切割成你所想要的尺寸時的必要工具。美工刀更有其他的用途，例如：你可以用它來刮畫作的表面，以便製造特殊的肌理。

其他的補充用具

　　壓克力打底劑是用來處理基底材表面的良好材料。在作畫的過程中，你也可以使用緩乾劑，以便擁有較長的緩衝時間，可以進行如濕中濕之類的作畫技巧。在畫完最後一層時，塗上一層保護用的凡尼斯，則有助於畫作本身的保存。壓克力顏料還具有乘載其他附加材料的能力，因此你可以在壓克力顏料中加入其他的粉末，或者是添加劑之類的東西。

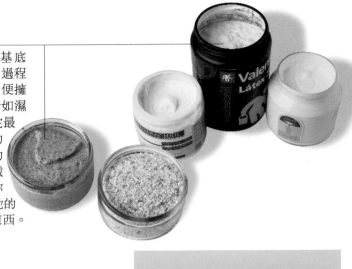

稀釋劑

　　水是壓克力顏料的天然稀釋劑。此外，還有其他可以使壓克力顏料變亮面、變霧面或是變得像絨質表面的媒介劑。甚至還有些媒介劑可以用來製造各種特殊的效果，例如讓顏料變得有虹彩色的效果，或者是類似大理石紋路的感覺。因此，你可以依據想要的特殊效果，來選擇最適當的媒介劑。

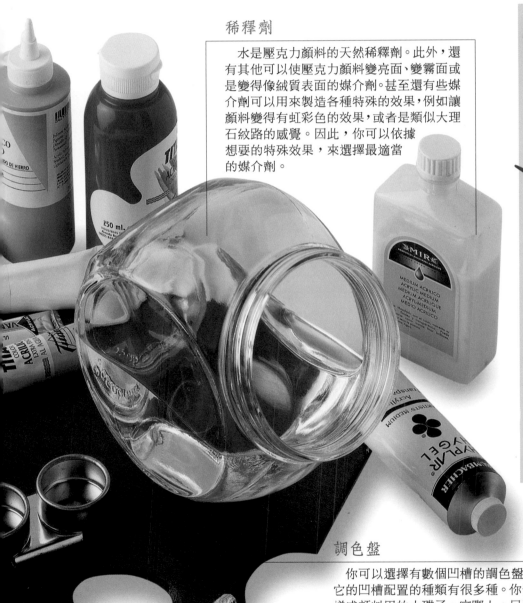

小畫箱

　　小畫箱並非是絕對必要的工具，雖然對於初學者而言，尤其是在戶外寫生時，它可以說是相當便利的工具之一。有的畫箱在販賣時本身就有裝一些顏料和基本工具，有的則是空的。畫箱的大小也有多種選擇，你可以依照個人的特殊需要，選擇最適合將顏料和工具作最有規劃排列的畫箱。在畫箱裡面，你可以將顏料管、媒介劑、畫刀，及畫筆之類的東西整齊排列在一起。

調色盤

　　你可以選擇有數個凹槽的調色盤。調色盤的大小及它的凹槽配置的種類有很多種。你也可以選擇各式各樣盛顏料用的小碟子。實際上，只要可以用來調顏色的小器皿都可以取代調色盤，例如：碟子、盤子、玻璃杯之類的東西都可以使用。

畫草圖時所使用的工具

　　你可以用鉛筆、炭筆、粉彩筆，或是一般的粉筆來畫草圖。這時候只要用橡皮擦就可以做任何的修改了。

初學者的選色

壓克力顏料的顏色非常多，然而，對於一個初學者而言，最好只限定選用一些顏色就好了。所選擇的顏色必須要足以調出各種顏色來，但是千萬不要選擇過多的顏色，以免造成混淆不清的結果。

最普遍的顏色

所有的畫家都有選擇屬於他自己最慣常使用顏色的傾向，因為最習慣於這些顏色之間的調色。然而，對於一個初學者而言，我們會建議你還是選擇一些所謂最適當的顏色。你所需要的是一個白色顏料，其他的漸進色則是包括兩個黃色顏料、一個土黃色、兩個紅色、一個土紅色、一個咖啡色、兩個綠色、兩個藍色，還有一個黑色。

亮的柰酚紅

鈦白

亮的鎘黃　　　中間調的鎘黃

土黃色

暖色系

所謂的暖色系包括黃色、紅色和一些土色系（其中包括土色）。在我們所建議的調色盤上面，應該放的暖色系有亮的鎘黃、中間調的鎘黃、柰酚紅、玫瑰紅、土黃色、焦黃，以及天然赭土。

初學者的調色盤

為了有一個好的開始，我們建議你選擇下列的顏色：鈦白、亮的鎘黃、中間調的鎘黃、土黃色、亮的柰酚紅、玫瑰紅、焦黃、天然赭土、亮的永久綠、綠色、鈷藍、普魯士藍和象牙黑。當你的技法愈來愈趨於純熟時，可以在你的調色盤上面加上一些你特別喜歡的顏色。

養成良好的習慣

每一次擠完顏料之後，最好養成立刻將它關好的良好習慣。如果你不這樣做的話，你的顏料就會暴露在空氣底下，一旦乾了、硬了之後，就會變得無可挽救。假如沒有關好的時間不算太久的話，你還可以試著用一條鐵絲或者是美工刀的刀尖，將已經乾了的顏料部分穿個洞，再將裡面還未乾的顏料擠出來。一條顏料管是有可能完全乾硬的，到了那個時候，整條已經乾了的顏料就再也無法溶於水中，也就是說，整條顏料就變得無法使用了。

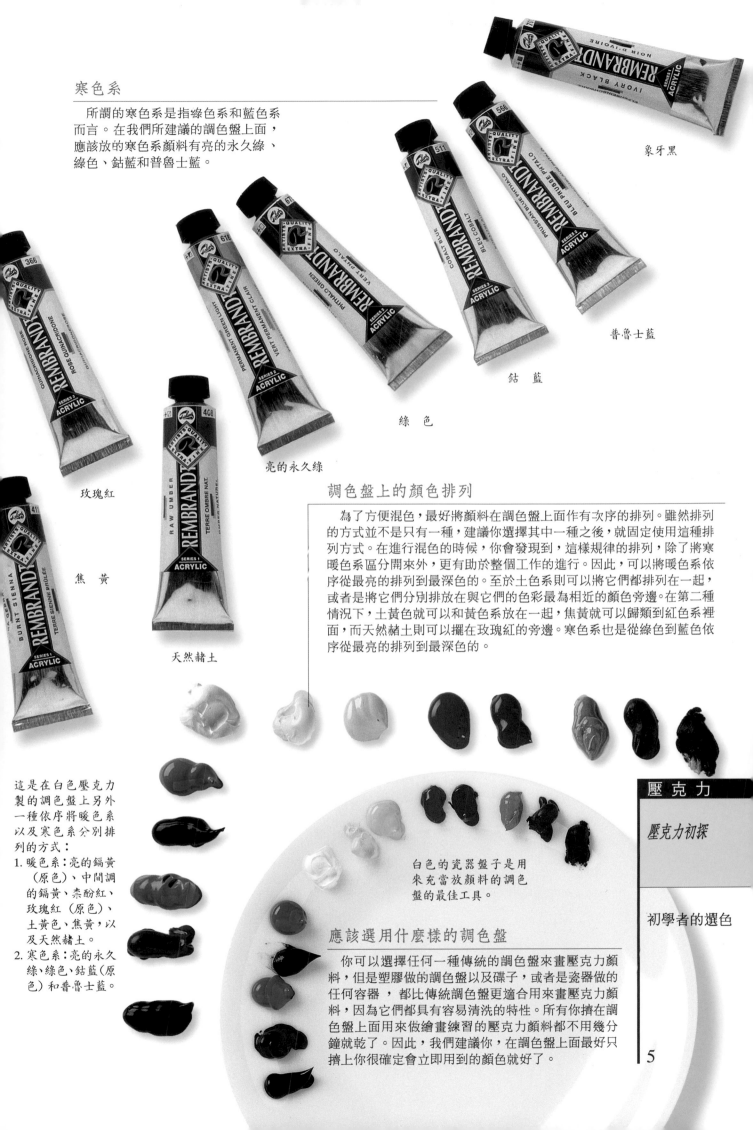

寒色系

所謂的寒色系是指綠色系和藍色系而言。在我們所建議的調色盤上面，應該放的寒色系顏料有亮的永久綠、綠色、鈷藍和普魯士藍。

象牙黑

普魯士藍

鈷藍

綠色

亮的永久綠

玫瑰紅

焦黃

天然赭土

調色盤上的顏色排列

為了方便混色，最好將顏料在調色盤上面作有次序的排列。雖然排列的方式並不是只有一種，建議你選擇其中一種之後，就固定使用這種排列方式。在進行混色的時候，你會發現到，這樣規律的排列，除了將寒暖色系區分開來外，更有助於整個工作的進行。因此，可以將暖色系依序從最亮的排列到最深色的。至於土色系則可以將它們都排列在一起，或者是將它們分別排放在與它們的色彩最為相近的顏色旁邊。在第二種情況下，土黃色就可以和黃色系放在一起，焦黃就可以歸類到紅色系裡面，而天然赭土則可以擺在玫瑰紅的旁邊。寒色系也是從綠色到藍色依序從最亮的排列到最深色的。

這是在白色壓克力製的調色盤上另外一種依序將暖色系以及寒色系分別排列的方式：

1. 暖色系：亮的鎘黃（原色）、中間調的鎘黃、素酚紅、玫瑰紅（原色）、土黃色、焦黃，以及天然赭土。
2. 寒色系：亮的永久綠、綠色、鈷藍（原色）和普魯士藍。

白色的瓷器盤子是用來充當放顏料的調色盤的最佳工具。

應該選用什麼樣的調色盤

你可以選擇任何一種傳統的調色盤來畫壓克力顏料，但是塑膠做的調色盤以及碟子，或者是瓷器做的任何容器，都比傳統調色盤更適合用來畫壓克力顏料，因為它們都具有容易清洗的特性。所有你擠在調色盤上面用來做繪畫練習的壓克力顏料都不用幾分鐘就乾了。因此，我們建議你，在調色盤上面最好只擠上你很確定會立即用到的顏色就好了。

壓克力

壓克力初探

初學者的選色

5

媒介劑與其他補充材料

和所有的水性顏料一樣，壓克力顏料是可以完全溶於水的。然而，水卻不是畫壓克力顏料時所使用的唯一媒介劑，尤其當我們過度用水稀釋壓克力顏料時，甚至會破壞它化學複合鍵的持久性。有許多壓克力顏料的附屬產品可以用來製造各種不同的效果。我們將在以下為你介紹它們的使用方式，以及它們各自的特殊效果。

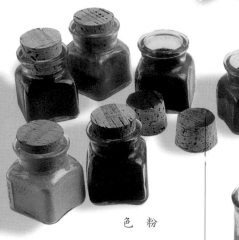

色粉

壓克力顏料的成分

壓克力顏料是利用色粉（一種賦予顏料色彩特性的粉末）均勻分布在壓克力膠和水分中所製成的。由於水分會蒸發掉，壓克力膠的分子就會和色粉相結合。在乾燥的過程中，壓克力膠本身會形成複合的化學鍵，也會變得很穩定。乾了以後所得到的畫面效果，也非常的硬而且很耐潮濕。

水是用來稀釋顏料和清洗顏料工具的必備材料。

製造各種肌理

壓克力顏料可以乘載許多其他種類的增厚材料，例如：像沙子和石頭所研磨出來的粉末之類的東西。甚至有某些產品，像黑色的火山熔岩或是帶膠性的沙子，都是專門為了壓克力顏料技法而生產的。最常用的產品之一是「塑造膏」，它是一種用大理石粉末所製成的膏狀產品，可以用來製造有如浮雕效果一般或起伏變化比較明顯的肌理。然而，畫家還是可以運用和發揮自己的想像力，去尋找各種材料來應用在壓克力顏料的技法裡。

有某些補充材料，例如製造肌理用的凝膠，可以依照它的特性用途所需，在繪畫的過程中加入。如果你喜歡很有厚度感的繪畫效果，我們會建議你使用它。

壓克力

壓克力初探

媒介劑與其他
補充材料

6

媒介劑和畫用膏

你可以將壓克力媒介劑和壓克力顏料混合在一起，以便讓顏料變得有更好的流動性，而且能夠變得更透明且更有光澤。壓克力媒介劑是用來透明薄塗和製造畫面變化的良好工具。壓克力媒介劑還有霧面和亮面兩種其他不同的種類。畫用膏則可以用來改變顏料的濃稠度，它可以增加顏料的體積感，而且使用上非常符合經濟效益。對於剛開始學習壓克力技法者，最好能同時放上一些可以增加流動性的媒介劑，以及可以增加顏料量感的畫用膏（不受畫面所想要的最終效果是亮面或霧面的影響）。

緩乾劑

想要一直保持在最佳狀況下去畫壓克力顏料時，最好能夠加上可以減緩它乾燥速度的產品。顏料和緩乾劑的比例約為 20：1（最多可以到 10：1）。如此一來，顏料乾燥的時間就可以延長 5 到 10 分鐘，這個時間也就足夠讓你可以應用濕中濕的技法了。

不同的壓克力顏料加上媒介劑，有的可以用來增加它的流動性，有的則有增厚的作用。此外，它們還有分可以讓顏料變亮或者是產生霧面效果的不同種類的媒介劑。

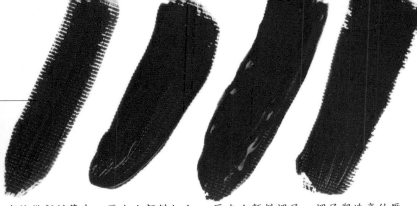

直接從顏料管中
擠出來的顏料所
畫出來的效果。

壓克力顏料加上
有利於運筆用的
媒介劑所畫出來
的效果。

壓克力顏料調了
有利於厚塗用的
凝膠狀媒介劑所
畫出來的效果。

調了塑造膏的壓
克力顏料所畫出
來的效果。

最後的修飾

　　壓克力畫一旦乾了之後，畫面的
效果會較為平整光滑。然而，利用
添加不同媒介劑的方法，就可以改
變這個結果。壓克力顏料也有最後
的保護用凡尼斯，它可以是霧面
的，也有亮面的。有的保護用凡尼
斯可以溶於水，有的則必須用松節
油才能溶解。一旦畫作完成了之
後，就可以使用凡尼斯來保護畫面
上起起伏伏的肌理，以便讓它的保
存條件更好。儘管保護用凡尼斯具
有這些優點，但不是所有的畫家都
有使用它的好習慣。

其他的產品

　　所有壓克力顏料的相關產品，都
是根據畫作上的特殊需要而製造
的。除了保護畫面用的凡尼斯外，
不論是亮面、霧面，或者是透明、
不透明壓克力顏料的媒介劑和畫
用膏、打底劑、塑造膏、添加劑、
製造肌理用的凝膠等產品，都可以
用來和顏料或者是一些粉末相混
合，以便製造各種不同的特殊效
果。

1. 先將壓克力顏料
擠在一個小碟子
裡，再將想要加
進顏料裡的媒介
劑或凝膠放在另
一個小碟子上。

2. 將媒介劑或凝膠加到顏料裡面。

3. 用畫筆將兩者充分攪和至混合均
勻為止。

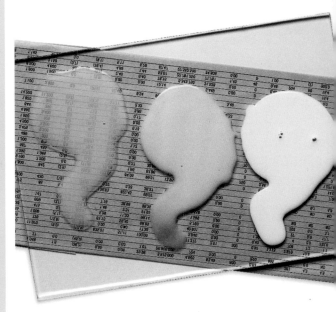

上圖從左到右分別是透明薄塗的媒
介劑、使畫面霧面化的凝膠，以及塑
造膏。

打底劑

　　壓克力顏料用的畫布都得先塗上一層膠或打底劑，而其他的基底材
也需要相同的處理過程。你可以在畫壓克力顏料之前，先用打底劑去
處理你所想要畫的布料、紙張、卡紙或木頭。你也可以在打底劑中加
入一點顏料當作有色的打底。通常打底劑都是用鈦白調製而成的，它
可以用水稀釋，而且乾了以後不會變黃。

壓克力顏料在
濕的時候和乾
了以後的差異
非常明顯。

塗上一層打
底劑。

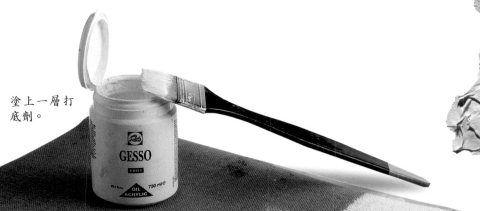

筆　觸

在壓克力顏料的技法中，你可以使用畫筆、滾筒、海綿、手指頭……等許許多多種類的工具。而每一種不同的工具在畫布，或是其他基底材上面所造成的筆觸都不盡相同。不論是否有添加畫用媒介劑或是凝膠，壓克力顏料所能畫出來的厚度都會因為工具的不同而有所改變。因此，根據你所想要的最終效果，畫面上的厚度以及工具的選擇都將隨之而有所改變。

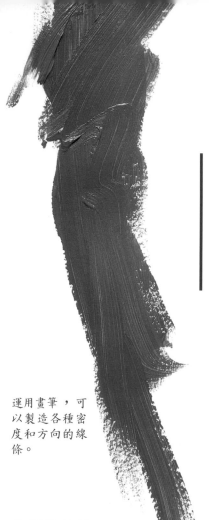

運用畫筆，可以製造各種密度和方向的線條。

筆觸的特性

一枝畫筆在畫布上或是在其他基底材上面畫過時所留下來的痕跡，將視它的筆毛、所使用的顏料的特性、以及畫家所想要製造的特殊效果而定。所畫出來的線條筆觸可以是寬的，也可以是很細的，也可以是很密實的或是很輕描的。手腕的轉動對於筆觸的變化，有著很大的影響。

畫　筆

理所當然的，畫筆是最基本的繪畫工具。畫筆的造形及尺寸有許多種。每一枝畫筆都有三個不同的結構部分：筆毛（有可能來自天然的動物毛或是化學纖維）、筆桿（通常是用木頭製成的）、和筆環（通常是用金屬製成的，用來連接筆毛和筆桿的部分）。拿筆的時候，可以將手握在筆桿或是金屬環的位置。握筆的地方愈是靠近筆毛的部分，就愈有利於掌握畫筆來描繪細節的部分。相反地，如果手是握在筆桿的末端，就愈有助於描繪比較長的線條。

滾筒和海綿

有一系列的特殊工具，由於它們各自的特殊造形，所能製造的效果也就相當的特別。例如利用化學海綿上的一些洞洞，在作畫的過程中，你就可以製造出特殊的圖案來。其他像是滾筒之類的東西，在想要平塗覆蓋一塊很大的面積時，就顯得格外地有用。

保持畫筆的濕潤

一枝畫筆如果沾著顏料過久，就會很容易變壞，再也無法使用。為了讓壓克力顏料不要乾了並且黏在畫筆上，記得當你使用另外一枝畫筆或是其他工具時，將你原先使用的畫筆放到裝滿水的容器裡。因為水可以避免讓它乾燥。同樣的方式也可以運用在其他的工具（海綿、畫刀等等）上，將它們放在水裡，直到下一次使用的時候再拿出來。

你可以用各種方式去掌控筆觸的粗細。如果使用的是平筆的話，就可以畫出和筆寬一樣寬的線條。如果用力運筆的話，所畫出來的顏料層就會顯得非常緊密且有厚實感。

用一枝扁平的畫筆，你可以隨心所欲地畫出很細或是很粗的線條。細的線條是利用畫筆的筆側，並且朝正確的方向畫出來的。

以下是初學者可以選擇用來製造一系列的效果所需的畫筆。從左到右分別是：筆毛扁平的刷子、細的畫筆、三枝從最小、中型到大型的平筆（它們的筆毛都是呈方形的）、兩枝榛形筆。

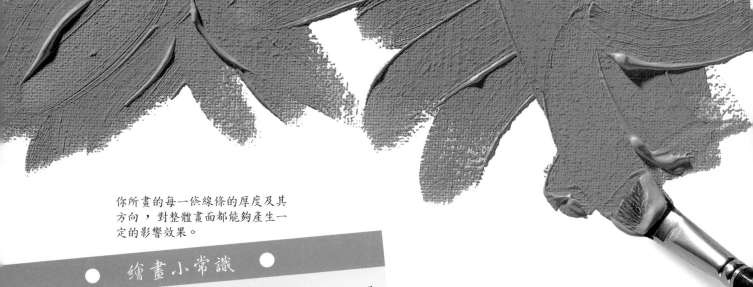

你所畫的每一條線條的厚度及其
方向，對整體畫面都能夠產生一
定的影響效果。

繪畫小常識

清洗
工具的清洗

當顏料還未乾之前，只要用水
和肥皂，就可以將所有的工具清
洗乾淨。假如還有任何的顏料殘
留在上面，你可以將它們浸泡到
酒精中。有些工具像畫筆或是海
綿，一旦顏料在上面乾了之後，
它們就會變得很硬，幾乎無法加
以挽救。但是，你可以利用美工
刀，將畫刀上面已經乾了硬化的
顏料刮除乾淨。

1. 先將工具
用水清洗。

2. 然後，用肥
皂繼續清
洗。

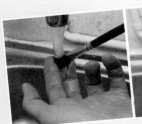 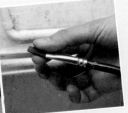

3. 再用清水大量的沖洗，並且一面用手指頭輕輕
地揉壓筆毛的部分。

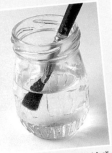

4. 假如還有任何顏料殘
留的痕跡，將筆放到
酒精裡面再清洗一
遍。

清洗瓷器所製成的調色盤或碟子時，只要
先將它們放到裝滿水的容器裡浸泡，在數小
時之後，只要用手指頭輕輕地搓洗，上面所
附著的顏料就可以很容易地搓掉，甚至會一
片片的掉下來。

雙手

就像是畫筆、畫刀或者是海綿，手也是可以直接用
來作畫的工具之一。手指頭的尖端或者是側面、手掌、
或是大拇指，都可以用來製造相當特殊的畫面效果。
通常，在整個作畫的過程中，最好能經常清洗雙手，
避免讓大塊乾掉的壓克力顏料覆蓋手掌。因為，實際
上有許多顏色，像是普魯士藍和綠色之類的顏料，都
是很難洗掉的。

手是很有用的道具之一。

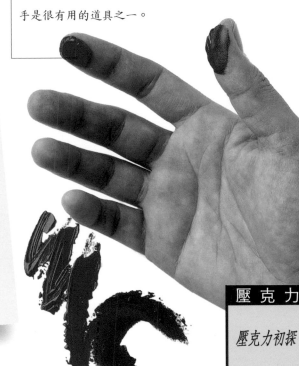

畫刀

壓克力顏料的技法很適合使用畫刀，它可以用來
作畫，也可以製造各式各樣起伏有致的肌理。

畫刀是平塗時很有用的工具。

壓克力

壓克力初探

筆觸

透明技法

　　想要製造透明技法的效果，就必須注意到下面兩個方法：一個是在顏料裡加入大量的清水，以便畫出稀釋得很薄的顏料層，另外一種方法就是在顏料中加入適當的媒介劑。

什麼是透明技法

　　當一個顏色畫在某一個表面上時，如果它能夠讓基底材的顏色，以及基底材上起伏的紋路顯露出來，我們就稱之為透明技法。

　　如果想要在顏料中加入一些媒介劑的話，方法就是先取一些顏料，然後再加上一點媒介劑，並且將兩者充分攪拌均勻。當所使用的媒介劑的分量愈多時，所調出來的顏料也就愈透明。

讓我們好好的研究每一個顏料的特性。

顏料的透明度

　　在每一個顏料所貼的標籤上面，所有的製造商都會標示與這個顏料的透明度或是不透明度相關的訊息。有一些顏色原本就具有透明的特性。至於其他顏料的特性則可能是半透明，或者是完全不透明的。

提高一個顏色的透明度

　　不論顏料原本是透明的、半透明的、或是不透明的，都可以利用方法來提高它的透明度。利用顏料特殊的透明度，你將會得到戲劇性的效果。為了達到這種效果，你可以在所有的顏料裡面加水或者是加入透明的媒介劑。

顏料的濃度

　　用水稀釋過的壓克力顏料濃度會跟著改變，它甚至可以變得像水彩顏料或是透明墨水一般的感覺。如果想要同時增加壓克力顏料的流動性及其光澤度時，就請在顏料中加入壓克力媒介劑，如此一來，你就可以同時保存顏料原有的耐水的特性。凝膠狀的媒介劑既可以增加顏料的透明度，又可以讓顏料保有它乾了以後仍具耐濕的特性。

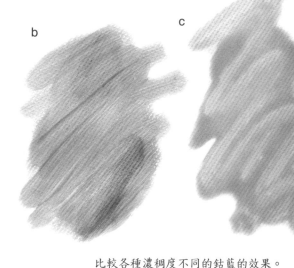

壓克力

壓克力初探

透明技法

用壓克力顏料可以製造各種不同的效果。
1. 加了一點壓克力媒介劑所畫出來的效果。
2. 流動性不夠好的顏料，因此需要加上更多的媒介劑。
3. 流動性很好的顏料效果。
4. 沾顏料沾得不夠多的畫筆所畫出來的效果。

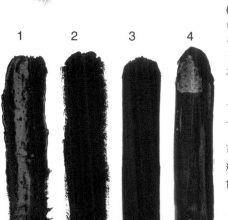

比較各種濃稠度不同的鈷藍的效果。(a) 直接從顏料管中擠出來，密度最高的顏色效果；(b) 當你在顏料中加入一些可以增加其流動性的媒介劑時，畫出來的調子就會變得比較亮；(c) 如果加入增厚劑，也會有類似的效果。

調　子

　　在顏料管中的顏料，它的濃稠度可以說是最高的。當你試著提高顏料透明度的同時，同樣也會提高顏色調子的明度。

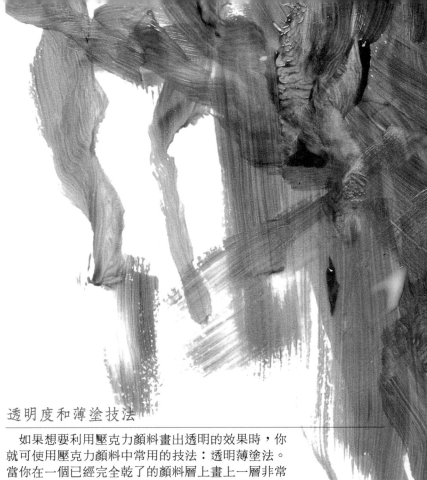

透明調子的調和色

你一定不難發現到，當顏料變得愈透明時，它的調子也會變得愈亮。讓我們比較一下不同調子的變化，當你將所有的調子從最亮依序排列到最暗的時候，你就會獲得一系列透明調子的調和色。你可以用清水將顏料稀釋，也可以在顏料中加入媒介劑來做薄塗的效果，你也可以將透明的增厚劑加在顏料裡面，來畫比較厚的顏料層。

加入媒介劑。只要取出一個小碟子，在上面擠上適量的顏料，用畫筆沾一點顏料先畫上一筆。用畫筆沾一些凝膠狀的媒介劑，將它和小碟子裡面所剩餘的顏料混合之後，這樣所畫下的第二筆的調子就比較亮一點。再用畫筆沾取一些凝膠狀的媒介劑，並且再將它和剩餘的顏料混合，再畫下第三筆，這一筆又會比第二筆的調子更亮一點。假如你重複同樣的步驟，你就可以獲得使用凝膠所調和出來的調和色。你也可以用同樣的方法加入其他種類的媒介劑，去製造不同的調和色調的效果。

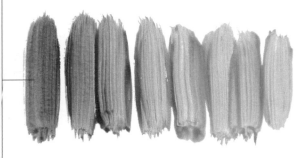

利用厚塗凝膠所畫出來的透明調和色。

水的使用。也可以用畫筆沾水加入顏料裡面來加以稀釋，所應用的過程與前面使用媒介劑的稀釋過程相同。

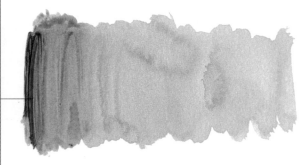

利用水稀釋的亮的永久綠所畫出來的漸進色。

漸進色。在一系列的調子裡，你可以將顏色作有次序的排列，只要沒有突然跳開的調子出現即可。

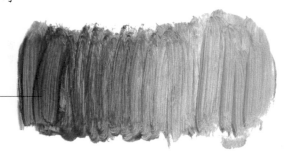

利用凝膠稀釋的亮的永久綠所畫出來的漸進色。

透明度和薄塗技法

如果想要利用壓克力顏料畫出透明的效果時，你就可使用壓克力顏料中常用的技法：透明薄塗法。當你在一個已經完全乾了的顏料層上畫上一層非常透明的顏色時，你所使用的技法就是透明薄塗法。底下的顏料層，可以透過這一層透明薄塗的顏料層而被看見。利用這種技法，可以在同一個色調的顏料層上面，畫出許許多多調子變化來。假如你能夠耐心地等底下的顏料層完全乾了之後，才在上面應用透明薄塗的技法時，你就可以獲得很成功的效果。

如果你想要讓透明薄塗的顏料層仍舊保有相當的耐濕性，那麼你就應該在顏料中加入一點點透明凝膠。如果你比較喜歡很薄塗的顏料層，那麼你應該選用的是可以增加顏料流動性的媒介劑。

觀察心得

壓克力顏料用的媒介劑，是特別針對讓壓克力顏料在乾燥的過程中，仍然能夠保有它的耐濕性的特性所設計的。這個媒介劑可能是霧面、亮面，或者是絨質面的。雖然清水也可以作為壓克力顏料的稀釋劑，但是它卻會使顏料在乾燥過程中，也跟著降低它原有的耐濕性。這也是為什麼用水稀釋過的顏料會看起來沒有那麼光亮的原因。

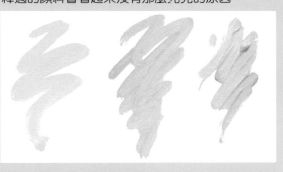

利用水稀釋所調出來的透明色一旦乾了之後，就會變得比較灰，而且顏料層也會變得很薄。

在顏料中加入壓克力媒介劑（不論透明、霧面，或絨質面），顏料會變得較具流動性，流動性愈好，畫出來的透明效果也愈佳。

利用增厚用的凝膠去調顏料所獲得的透明效果可能是光亮或是霧面的。當然它也可以被用來厚塗。

11

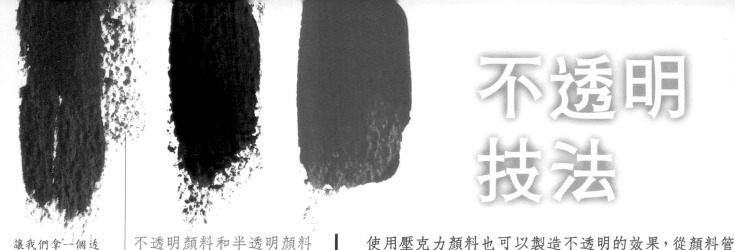

不透明技法

讓我們拿一個透明色（玫瑰紅）與一個半透明顏料（普魯士藍）及不透明顏料（鈷藍）所畫出來的效果相互作個比較。

不透明顏料和半透明顏料

有一些顏料是完全不透明或是半透明的。因此，若就顏料本身的透明度而言，可區分為透明顏料、半透明顏料，以及不透明顏料三大類。

具有覆蓋力的不透明顏料

如果將一個不透明的壓克力顏料和其他同樣是不透明的壓克力產品混合在一起時，就會有相當良好的覆蓋力。它可以把已經乾透了的顏料層給完完全全地覆蓋住，因此，如果想要修改一個已經乾了的畫面時，你就可以使用完全不透明的顏料。它可以將底層的任何顏色給完全覆蓋住。

使用壓克力顏料也可以製造不透明的效果，從顏料管中直接擠出來的顏料，實際上是相當具有覆蓋力的不透明色彩，如果想要一直保有它的不透明特性，那麼就得加上適當的媒介劑或顏料。如果我們想要在已經完全乾硬的畫面上作任何修改，或者是想要很均勻地平塗一個塊面的時候，壓克力顏料的不透明特性就會顯得特別有用了。

保持顏料的不透明特性

如果你想要將一個半透明或透明顏料變成不透明時，你就可以使用將它和不透明顏料相混合的方法讓它變得較不透明。同樣地，如果你在顏料裡加入一些本身並不透明的壓克力產品，例如打底劑或是塑造膏，也可以將顏料變得很不透明。想要保持顏料的不透明度時，就加入一些這一類的媒介劑吧！

白色顏料的使用

白色是一種相當不透明的顏料。當你將一個顏色與白色顏料相混合時，你就會得到一個變得較明亮，而且完全不透明的顏色。

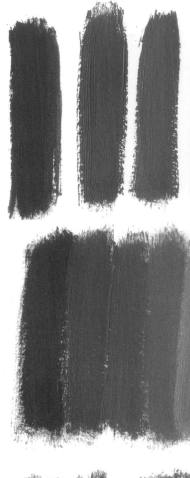

1. 取出一點顏色（這裡所用的是鈷藍）以及一點白色。在旁邊放大概一顆花生米大小的媒介劑。

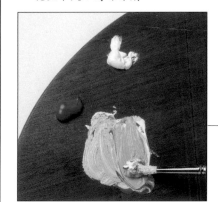

2. 將一點白色加到顏料裡調一調。調的時候可以加上一些媒介劑，你可以藉由媒介劑得到霧面或者是更光亮的效果。

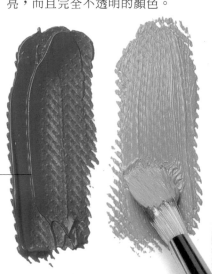

3. 將所調出來的顏色一筆畫在深藍色的顏料旁邊，兩相對照之下，就可以看出不同明暗調子的效果。

不透明顏料的調和色系

如果你想要製造某一個不透明顏料的調和色系，並且將它們依序排列的話，你就必須在這個顏料中逐步地調入白色顏料。在一個小碟子裡，放入特定分量的顏料，再用畫筆沾取一些這個顏料，以它最飽和的色調畫下第一筆。用水將畫筆清洗乾淨之後，沾取一些白色顏料將它放入小碟子裡，將兩個顏色混合均勻。用同一枝筆，在第一筆的旁邊畫下第二筆。如果你一再重複這個步驟數次之後，就可以得到一組這個顏色的不透明色系。

想要獲得這個鈷藍的漸進調和色系，只需要逐步地在顏料中加入白色就可以了。

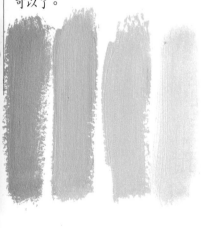

色彩的融合

想要將兩個並置的顏色融合成一個漸進色時，必須用畫筆或手指頭去擦揉兩者間的交接處。然而，這只有在顏料還沒有乾硬之前，才有可能做這種色彩調和的工作。

體積量感和調和色調

利用一系列的調和色就可以表現出東西的體積量感來。為了達到這種效果，就必須將比較亮的顏色放在與它相對應的亮調子的位置上，同樣地，暗調子就畫上比較暗的顏色。

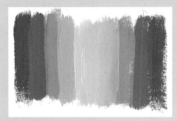

將調和的漸進色並列在一起，就可以製造類似的立體感。

將調和的漸進色的界線模糊化所製造出來的立體感。

漸進色

將不同的明暗調子依序並列在一起，你就可以得到調和的漸進色。

你可以試著想像一系列的顏色，並且將它們的色調相互依序並列。如果把它們放在離我們的視線一定的距離之外時，我們眼睛所看到的景象就會轉變成一個漸層的色塊，再也看不見每一個顏色之間的落差，而它們也就是我們所謂的漸進色。

漸進色的融合

經過模糊界線的調和漸進色。

現在，讓我們融合兩個漸進色之間的界線，使其變得模糊。每一次要將兩個漸進色之間的界線融合在一起的時候，都得換上乾淨而且是乾的畫筆。重複同樣的動作，直到整個調和色系的界線都變模糊了。

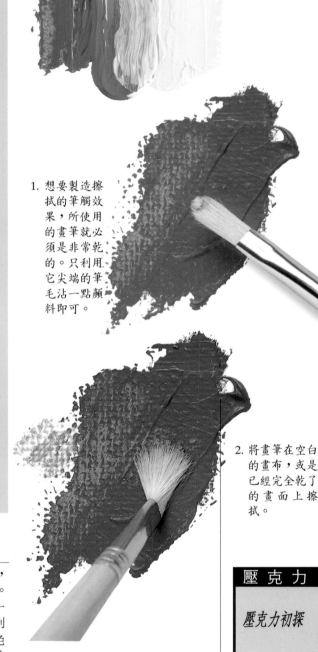

用畫筆將兩個顏色並置畫在一起，再用手指頭以來回的方式擦揉兩者之間的交接處。

1. 想要製造擦拭的筆觸效果，所使用的畫筆就必須是非常乾的。只利用它尖端的筆毛沾一點顏料即可。

2. 將畫筆在空白的畫布，或是已經完全乾了的畫面上擦拭。

乾擦法

所謂的乾擦法是指在一個已經完全乾透了的畫面上，用一枝沾了少許不透明顏料的乾畫筆，在上面將顏料推開的技法。這種技法所得到的效果相當特殊，所畫的顏料並不均勻，並且可以透出一部分的底色來。

修改與留白

壓克力顏料在還未完全乾透之前，還可以對它進行任何的修改。用一把畫刀、一塊海綿或者一條沾濕的抹布就可以輕易地將未乾的顏料擦掉。相反地，一旦顏料已經完全乾了之後，你就只能用另外一個不透明顏料將這一層想要修改掉的顏色給覆蓋住。

使用大量清水沖洗過後，已經半乾的顏料痕跡也無法完全去除乾淨。它始終會殘留下一些痕跡或者是餘暈。

當顏料還沒有乾之前，你可以使用畫刀將大部分的顏料刮掉。

你也可以使用棉花棒擦掉還沒有乾的顏料。

未乾的顏料

因為壓克力顏料乾得很快，所以如果想要做任何的修改，速度就要快一點。假使你的動作夠快的話，你可以用一條抹布、一塊海綿或是一枝乾淨的畫筆，再加上大量的清水，就可將所有殘存在畫布上面的壓克力顏料都清洗乾淨。但如果你的壓克力畫作是畫在一般的紙張或是卡紙上面，水的用量就必須減少許多，而且，有時候即使速度很快，還是會殘留一些顏料或是線條的痕跡。

工　具

除了畫刀之外，你也可以用其他的工具將還未乾的壓克力顏料刮掉：一塊抹布、一枝棉花棒、一枝畫筆筆桿的尖端……但如果你只是想要對某一個地方進行修改的話，最好是選擇乾淨而且是乾的畫筆，當你將顏料大致拿掉一層之後，再重複同樣的動作一遍，不過這一次得先將畫筆弄濕，如此重複數次直到你想要修改的地方消失掉。你也可以用同樣的方式去「製造」白色的調子，實際上，也就是還原畫布原有的底色。

利用棉質的抹布去擦，你就可以讓還沒有乾的顏料層變得比較薄。

你可以很輕易地修改還沒有乾的顏料層。例如：利用畫筆筆桿的尖端，就可以輕易地在還未乾的顏料層上面，刮出各種圖案來。

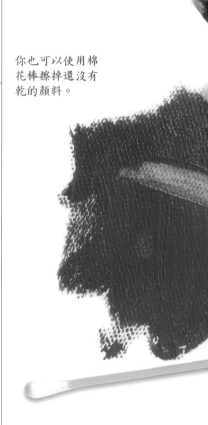

修改一條還未乾的線條

　　在顏料還未乾硬之前，將已經畫上的線條修改掉是經常發生，而且也是相當容易的事情。你只需要用手指頭擦過畫錯的地方，將多餘的顏料擦掉即可。

濕度與基底材

　　如果你所應用的基底材是木頭或畫布，那麼作畫過程中的濕度就不會有什麼影響。然而，如果你是用紙張或卡紙充當基底材的話，那問題就比較大了。我們經常應用海綿來修改畫面，因為海綿柔細的材質不會傷害基底材表面的完整性。儘管如此，最好還是不要在紙張或者是卡紙上面使用過多的水分，有錯誤想要修改的話，最好是先將多餘的顏料拿掉，然後再用不透明顏料去加以覆蓋修飾。

已經乾了的顏料

　　一旦完全乾了之後，壓克力顏料就會變成一個非常堅韌的表層，就算是想要用刮的方式去作修改，都會顯得很困難。更何況，刮的方式對於紙張、卡紙，甚至於畫布，都是非常粗暴的行為。最好的方式是用適量的顏料將錯誤的地方加以覆蓋。

壓克力顏料一旦乾了之後，就會變得很硬，你就很難在上面刮出什麼痕跡出來。

不透明的壓克力顏料具有很好的覆蓋力，它可以將底下已經乾了的顏料層完完全全地覆蓋。

繪畫小常識

留白

　　與其等顏料未乾以前加以修改，倒不如一開始就先思考清楚，利用留白的方法去處理。所謂的留白是指應用留白膠的幫助，或是使用紙形圖案將不需上色的部分遮蓋住，而壓克力顏料必須不會滲透到這些留白膠或是紙形底下才行。至於紙形，你可以使用各種平面材質，將它剪成你所需要的造形放在想要覆蓋的地方上面即可。

　　留白膠是一種可以輕易撕下來的產品。方法是只要等畫面乾了之後，再用橡皮擦或者是手指頭來回地擦過數次，直到將留白膠所形成的薄膜擦掉即可。

　　用卡紙或是一般的紙張所做出來的鏤花紙形。

　　利用卡紙或是一般的紙張所做出來的鏤花紙形所畫出來的裝飾花紋的細部。

　　想要保留又直又清楚的痕跡時，膠帶可就非常的管用。

1. 在一個有部分畫面已經事先用留白膠作留白的塊面上，畫上焦黃的顏料。

2. 一旦顏料完全乾了，用橡皮擦或手指頭來回在事先留白處揉擦數次，將留白膠的薄膜擦掉，再觀察結果。

1. 用一塊膠帶，將一個特定的塊面留白。

2. 將膠帶撕掉之後，所得到的效果。

　　打底劑也可以在想要將底下的顏料層覆蓋住時使用。當打底劑乾了之後，你就可以在上面繼續畫上透明顏料了。

用打底劑去作修改

　　另外一種常用的畫面修改技法，是在你想要作修改的地方塗上一層打底劑。在你的畫面是使用透明薄塗技法所畫出來的情況之下，這種方法尤其管用。

壓克力顏料所可能製造的效果

　　用壓克力顏料可以畫出類似水彩、廣告顏料、油畫，甚至是水墨畫的效果。它的可塑性及持久性，使得它成為今日許多畫家所偏愛的創作材料。

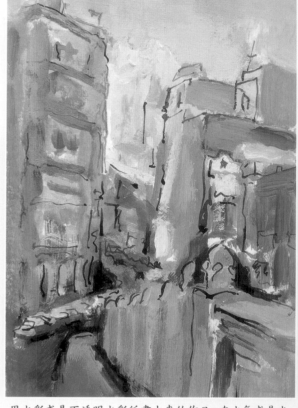

用水彩或是不透明水彩所畫出來的作品，在水氣或是光線的影響之下，都很容易產生變質。然而，壓克力顏料一旦乾了之後，就變得不再怕水了。布朗斯坦 (*M. Braunstein*)，卡勒‧勾米 (*Calle Gomis*)。壓克力顏料畫在上了水彩的紙上。

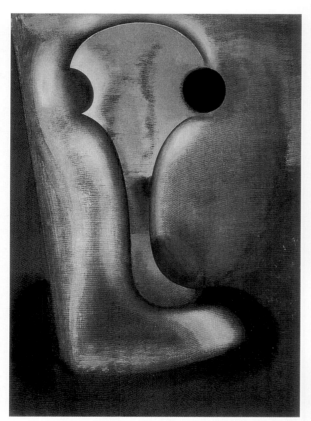

若你想要製造對比較強烈的肌理，壓克力顏料就可以做到這種效果。在這一張作品中，畫家運用幾乎快要乾了的顏料直接在基底材上作畫。它所利用的技法就是所謂的乾擦法。葛瑞‧史蒂芬 (*Gary Stephan*)，無題。

壓 克 力

壓克力初探

追隨大師的
步伐

壓克力顏料很適合用在平塗的技法上。這是一張利用留白技法和平塗所完成的作品。維克多‧瓦沙雷利 (*Victor Vasarely*)，球體和立方體 (*Esfera con cuadros*)。

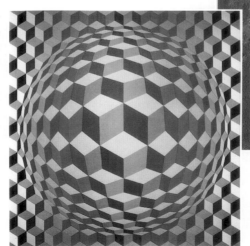

在壓克力顏料中，可以加入許多東西，像碎石子、沙子。因此，如果想要在平面畫作上加上其他複合材料，壓克力顏料就是相當理想的選擇。在這幅作品裡，畫家利用各種大小不同的海綿，加上一種顏料表達出「非物質的細膩感受」。伊凡‧克萊因 (*Yves Klein*)，藍色的海綿浮雕 (*Relieve-esponja azul*)。

混色技法

市面上所販售的壓克力顏料有很多種。有許多我們在自然界中就能夠看到的顏色都可以被直接拿來使用，而且其中還有一些顏色實在是令人為之驚豔，像是一些螢光色料或是虹彩色。儘管如此，別忘了，大部分的顏色都是利用混色的方式所調出來的。

壓克力顏料混色之後可以製造出無限的色彩來。因此，想要利用壓克力顏料畫出色彩寫實的作品並非不可能的事。大衛‧霍克尼 (*David Hockney*) 就是能夠將壓克力顏料的效果應用得淋漓盡致的畫家之一，你可以在他的這一幅未完成的自畫像的細部中，看到這樣的效果。

三原色以及白色：色彩的多樣性

用三原色或是所謂的基礎色作色彩混色的練習是相當有用的。你將會看到它們之間兩兩混色（甚至是三個顏色一起混合）所能產生的多樣化色彩。

特殊的壓克力顏料色彩

除了傳統的一些顏色之外，壓克力顏料本身還包含了許許多多必須加上螢光色料、虹彩色料以及金屬色料的顏色。這些非常多樣化的壓克力顏料可以混合出各式各樣變化多端的色彩，而且其混色效果立即可見。因此，從對於初學者所建議使用的顏料之外，還可以依照個人的性格傾向所需，不斷擴充你的調色盤上面的顏色。

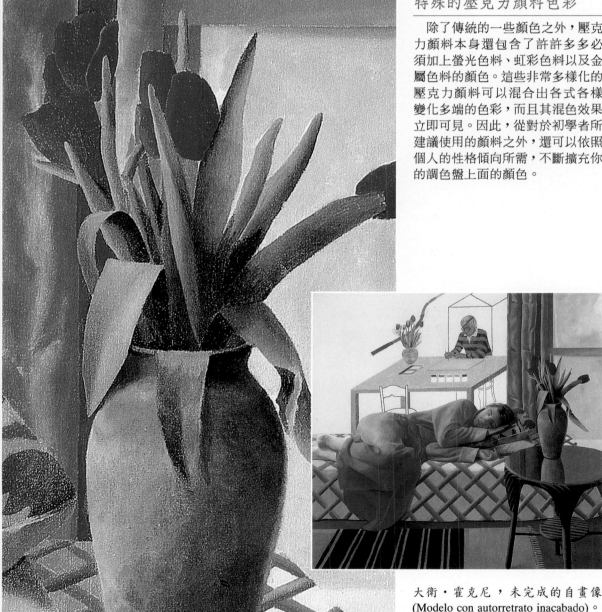

大衛‧霍克尼，未完成的自畫像 (Modelo con autorretrato inacabado)。在畫面上，插有鬱金香花瓶的細部裡，可以看到壓克力顏料的漸次色效果。

17

三原色、二次色及三次色

所謂的三原色或基礎色是指紅色、黃色和藍色。將三原色中的兩個顏色用同等分量的方式混合在一起時，你就會調出所謂的第二次色，調出來的第二次色有三個。如果再將一個三原色和一個第二次色以相同的分量調在一起，所調出來的顏色我們就稱之為第三次色，第三次色則有六個。

我們這裡所用的三原色分別是，亮的鎘黃，玫瑰紅，以及鈷藍。它們分別取代的是黃色、紅色和藍色。

三原色

所謂的三原色是因為它們之間的混色最能夠獲得令人滿意的效果而定的。在三原色，也就是黃色、藍色和紅色之間，我們還可以將它們分為兩個族群，黃色和紅色兩個顏色就是所謂的暖色系，藍色則是屬於寒色。而在壓克力顏料當中，所用的三原色分別是亮的鎘黃、玫瑰紅，還有鈷藍。

如何計算所使用顏料的分量

在混色的時候，畫家們通常都會使用一些非常含糊的字眼或方式。當問題牽涉到應該加入的顏料分量時，他們習慣用「很多的」、「一些的」，或是「一點點的」這樣的形容詞。並沒有任何精確的量器去衡量或是秤應該使用的顏料分量，一切都憑肉眼的判斷決定。使用畫刀，你還可以大約量出相同的分量。使用畫筆（相同尺寸大小的），你也可以大概測量出約略相同的分量。因此，當你想要將兩個顏色以相同的分量調在一起，實際上你所取出來的顏料量只是大概相等而已。

想要利用目測的方式去判定顏料的用量時，畫刀就是最理想的工具。

你也可以利用畫筆的筆毛去取顏色，但在判定顏料的用量方面就會顯得比較不精確了。

如何混色

剛開始的時候，想要將每一個顏料所需要的分量取出來放在調色的區域、小碟子或者是調色盤上面，使用畫刀的確是比較容易的方式。通常，混色的時候則是使用畫筆。想要每一個顏色都取出一些時，最好每一次都使用乾淨的畫刀或是畫筆去取顏料。至於調色的時候，你就可以使用取第二個顏色時所用的畫筆去調。

實際上的混色

直接使用將三原色混合出第二次色時所用的小碟子繼續混色即可。你只要取出與混合出該第二次色時所使用的兩個原色其中的一個顏色，將同等分量的第二次色與其中之一的原色混合在一起，你就可以調出第三次色。如此依序去調，你就可以逐次調出六個第三次色。

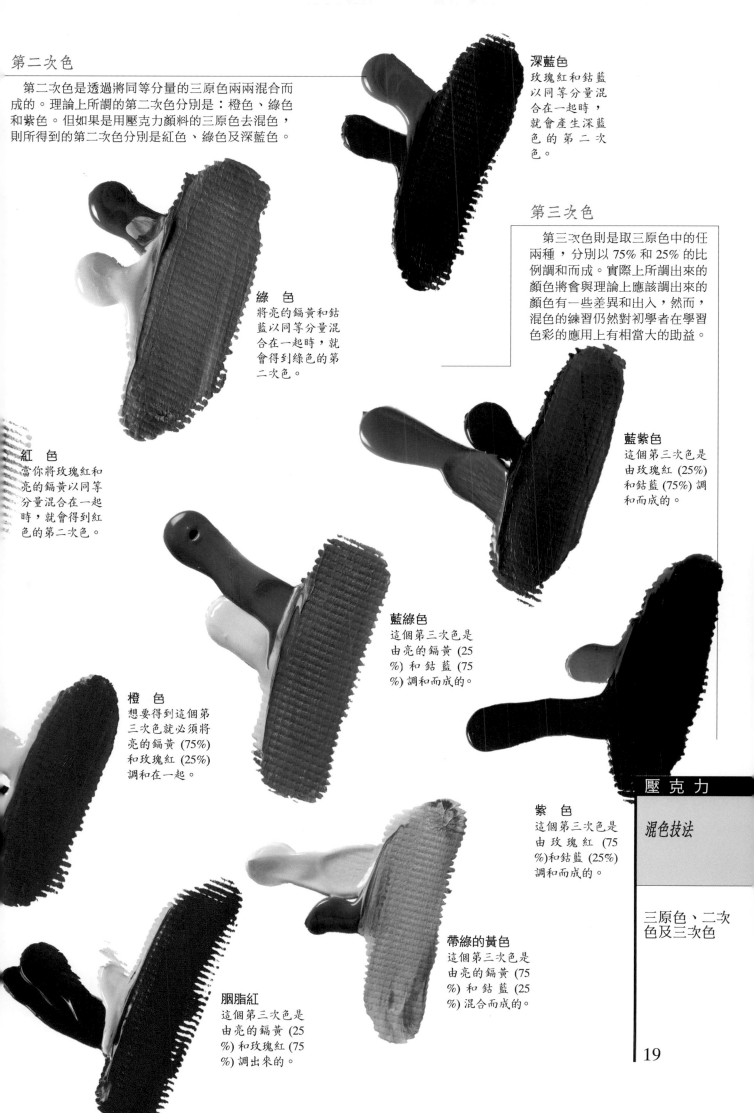

第二次色

第二次色是透過將同等分量的三原色兩兩混合而成的。理論上所謂的第二次色分別是：橙色、綠色和紫色。但如果是用壓克力顏料的三原色去混色，則所得到的第二次色分別是紅色、綠色及深藍色。

深藍色
玫瑰紅和鈷藍以同等分量混合在一起時，就會產生深藍色的第二次色。

第三次色

第三次色則是取三原色中的任兩種，分別以 75% 和 25% 的比例調和而成。實際上所調出來的顏色將會與理論上應該調出來的顏色有一些差異和出入，然而，混色的練習仍然對初學者在學習色彩的應用上有相當大的助益。

綠 色
將亮的鎘黃和鈷藍以同等分量混合在一起時，就會得到綠色的第二次色。

紅 色
當你將玫瑰紅和亮的鎘黃以同等分量混合在一起時，就會得到紅色的第二次色。

藍紫色
這個第三次色是由玫瑰紅 (25%) 和鈷藍 (75%) 調和而成的。

藍綠色
這個第三次色是由亮的鎘黃 (25%) 和鈷藍 (75%) 調和而成的。

橙 色
想要得到這個第三次色就必須將亮的鎘黃 (75%) 和玫瑰紅 (25%) 調和在一起。

紫 色
這個第三次色是由玫瑰紅 (75%) 和鈷藍 (25%) 調和而成的。

帶綠的黃色
這個第三次色是由亮的鎘黃 (75%) 和鈷藍 (25%) 混合而成的。

胭脂紅
這個第三次色是由亮的鎘黃 (25%) 和玫瑰紅 (75%) 調出來的。

壓克力

混色技法

三原色、二次色及三次色

19

調和色調

透過兩個色彩之間不同分量比例的混色，你就可以調出一系列的調和色來。如果將三原色、第二次色還有第三次色依照色調順序排列出來的話，就可以看出三原色兩兩混色之後所能夠調出來的具體色彩變化。如果將這些顏色的範圍再加以擴充的話，你就可以得到一整個系列的調和色彩。

b. 玫瑰紅、紫色、藍紫色、深藍色和鈷藍。

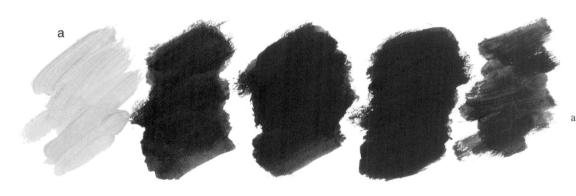

a. 鎘黃、橙色、紅色、胭脂紅和玫瑰紅。

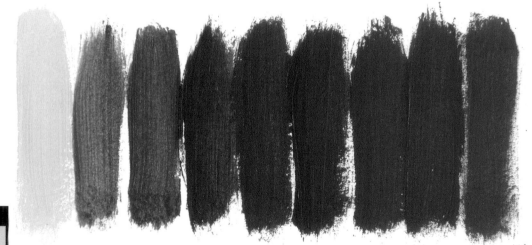

用鎘黃和玫瑰紅所調出來的調和色系。

壓克力

混色技法

調和色調

20

兩個顏色之間的調和色

先拿出鎘黃和鈷藍。在一個小碟子中，放上一定分量的鎘黃，先從畫一筆純粹的鎘黃開始。取出一枝乾淨的畫筆，在小碟子原有的顏料中加入一點鈷藍，並且將它們充分攪和均勻。你將會調出有一點帶綠色感覺的顏色，用這個顏色在第一筆的旁邊再畫上第二筆。

於小碟子中再加入一點鈷藍，並且將它們再次充分攪和均勻。接下來所畫出來的筆觸的顏色會比前面的那一筆還要綠一點。反覆同樣的動作，直到你得到了一系列想要的調和色調為止。

顏料之間的比例變化

想要精確地量出調和顏料的分量是相當困難的，這個問題同時也明確地告訴我們一個事實，那就是兩個原色之間所能調出來的中間色調是非常多的，這些顏色絕對不僅止於我們所說的第二次色和第三次色而已。

將兩個原色混合出來的顏色作有次序的排列

如果將從三原色所調出來的第二次色和第三次色都拿出來加以排列的話，我們就可以依序排列出這樣的色調來：(a) 鎘黃、橙色、紅色、胭脂紅和玫瑰紅；(b) 玫瑰紅、紫色、藍紫色、深藍色和鈷藍；(c) 鈷藍、藍綠色、綠色、黃綠色和鎘黃。

c

c. 鈷藍、藍綠色、綠色、黃綠色和鎘黃。

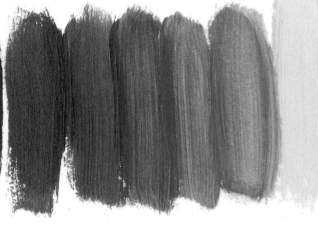

用鎘黃和鈷藍所調出來的調和色系。

除了調和色系，還是調和色系

如果將鎘黃和玫瑰紅依照各種不同的比例調和在一起，我們就會得到另外一個系列的調和色。如左圖所示，我們看到的是用玫瑰紅和鈷藍所調出來的第三個調和色系。其實，不論用哪兩種顏色依照各種不同的比例調和在一起，你都可以調出一系列的調和色，甚至於所調出來的顏色都是你可以想像的。

用玫瑰紅和鈷藍所調出來的調和色系。

混色後的色彩變化

　　現在讓我們開始學習同時將三原色混合在一起。如果將三個原色都一起用在混色上面時，你會發現所調出來的顏色會變得比較灰暗。所混出來的顏色甚至可能變得非常的暗，所以通常會再加入白色，這樣所調和出來的灰色調我們就稱之為色彩產生色變。以下我們將研究這樣的色彩，並且試著將它們和一系列我們至此還未曾提及的顏色，也就是人工顏料中的灰色系相混合，再看看它們之間相互比較的效果。

三原色的混合

　　現在就讓我們來看看如何將同樣的三種顏色混合在一起，只是在比例分量上有所變化而已，而這樣所調出來的顏色又有什麼樣的差異。你可以使用很多的鎘黃加上一些玫瑰紅，以及一點點的鈷藍，這樣你就可以調出所謂的土黃色來。你也可以用與上面相同分量的鎘黃和玫瑰紅，只是鈷藍多加一點之後，就可以調出較偏土紅的顏色。至於有一點灰又有一點髒的感覺的咖啡色，則是用相同分量的玫瑰紅和鈷藍，加上一些鎘黃所調和而成的。

互補色

　　當兩個顏色並置在一起呈現最大的對比時，它們就被稱為是彼此的互補色。這兩個顏色在色相環中位於正對面。

a. 想要調出土黃色，只需要將大量的鎘黃加上一些玫瑰紅，再用一點點的鈷藍調在一起就可以了。

b. 用相同分量的鎘黃和玫瑰紅，再加上一點點的鈷藍，就可以調出土色。

c. 如果想要調出深褐色，就必須要用大量的玫瑰紅調上足夠分量的鈷藍以及一些鎘黃。

豐富的色調

　　每一組互補色調在一起都可以變成灰色調子，而這些灰色調子的色調則因你所用來混色的顏色之間的比例不同而有所差別。假如你用相當分量的綠色加上一點的玫瑰紅，你就會調出有一點髒的感覺的藍灰色，在這個藍灰色裡加入一點白色可以使它看起來亮一些。假如你將兩者的分量比例顛倒過來的話，你所調出來的顏色感覺上會比較像紫色，但同樣也是有一點髒的感覺，可以加點白色進去調和後看起來會乾淨些。只要改變這些顏色與白色之間的比例，你就會調出很不一樣的顏色，而且你還可以應用這些顏色去製造體積以及明暗變化的效果。

b. 這個顏色是用許多的玫瑰紅加上一點鈷藍所調和而成的，所調出來的顏色會變得很深。如果在這個顏色裡面再加上一點白色，會得到有一點髒的感覺的紫色。

a. 這個顏色是用許多的鈷藍加上一點點的玫瑰紅所調出來的，調出來的顏色會變得很深。在這個顏色裡面加上一點白色，將更能夠顯現所調出來的顏色的色變效果，也就是有一點髒的感覺的藍色。

市售的灰色調顏料

利用三原色之間的混色所製造出來的顏色，與一般市售顏料中的土色或灰色很相近。例如，我們可以調出很像土黃、焦黃或是天然赭土的顏色。然而，利用三原色所調出來的顏色就顯得比較灰暗，不像市售顏料那麼的亮。

所有顏色都是由三原色所衍生出來的

理論上而言，從三原色出發，可以調出我們周遭環境中所見的任何顏色來。然而，在壓克力顏料的領域中，人工顏料是這麼的多樣化，所包含的領域又是這麼的寬廣，早就超出了三原色之間的混色所可能製造出來的顏色範疇了。

顏料之間的比例

藉由二種顏色的不同比例，可以調製出多樣的色彩變化。你可以試著在鈷藍中加入少量的紅色，或者是在鎘黃中加入少量的深藍色，也可以試著在玫瑰紅中加入綠色。灰藍色是由大量的鈷藍加上一點點的玫瑰紅所調配而成的，另外一種灰色調則是大量的玫瑰紅加上一點點的綠色所混合出來的。用一點點的鎘黃加在許多的深藍色中，也可以調出另外一個灰色調出來。

利用土灰色調去混色

如果用任何一個人工顏料中的土灰色調顏料與其他顏色相混合，所調出來的顏色也自然會呈土灰色調。你可以試著用土黃與焦黃去和任何其他顏色相混合看看。所有土色系的顏色感覺上都很像，如果將兩種不同的土色並置在一起，它們之間的對比感覺並不強烈，如果將界線擦揉得變模糊的時候，這種對比就顯得更加微弱了。

土黃色和焦黃相當的相似。如果將它們並置在一起，我們就不難發現它們都是屬於土灰色系的顏料，因為它們之間的對比很弱。如果將它們之間的界線擦揉得變模糊的時候，落差就顯得更加微弱了。

a. 這一個灰色調是用許多的鎘黃和一點點的鈷藍所調出來的。如果你將所調出來的顏色再調上一些白色的話，就會得到一個略帶綠色的土黃色了。

b. 這是另外一個用大量的深藍色和一些鎘黃所調出來的灰色調，所調出來的顏色顯得相當的暗沉。在這個顏色中加入一些白色時，你就會發現它變成有點帶綠色的深灰色調。

a. 用許多紅色和少量綠色混合調出來的顏色會顯得很深。如果你在所調出來的顏色中加入一些白色，會發現它變成深灰紫色。

b. 這是用許多綠色和少量玫瑰紅所混合出來的灰色調，給人的感覺很深，是一種近乎黑色的綠。如果在這個顏色中調入一些白色，就會看到深灰色。

混色後的色彩變化

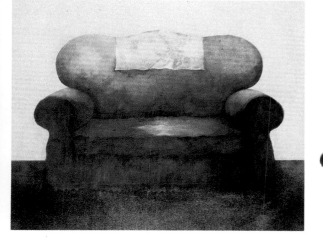

這是一幅完全使用灰色調所完成的作品。泰倫斯·密利格頓 (Terence Milligton)，沙發 (Sofá)。

是否要加上白色

大部分的灰色調都有點髒，又有點灰，而且通常是很深色的。一般而言，我們都會在灰色調中加入一些白色，以提高調子的明度，這樣也就比較容易辨別它們是屬於哪一類的灰色了。

23

黑色以及深色系

　　當你將兩個互補色以幾乎相同的分量混合在一起時，就會調出非常深的顏色。顏料之間的混色結果往往不如我們所預期的那樣，只有經過實際的練習混色之後，你才能夠真正地學會如何掌握正確的比例去調出你所期望的顏色。

將深色顏料混合在一起

　　當你將翡翠綠、紅色和普魯士藍三個顏色混合在一起的時候，就會調出調子很深的黑色。另外，也可以用紅色、焦褐和普魯士藍三個顏色去調出黑色來。你可以讓你的黑色看起來比較偏向其中任何一個顏色，方法很簡單，只需要讓這一個顏色的分量多於另兩種顏色就可以了。

將紅色、焦褐和普魯士藍三個顏色混合在一起，你就可以調出一個相當接近黑色的深色調子。

用紅色、綠色和焦褐混合在一起，你也可以調出一個很像黑色的顏色。

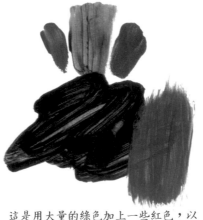

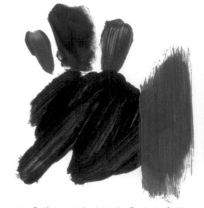

用大量的紅色、焦褐和少量的綠色所混合出來的暖黑色。當你在這個黑色裡調入白色顏料後，就可以更清楚地看見這個灰色調子的屬性了。

這是用大量的綠色加上一些紅色，以及一點點的焦褐所調出來的帶綠色調的黑色。試著在這個黑色裡調入白色顏料，並觀察所調出來的灰色調子的特性。

這個帶藍色調子的黑色是用大量的普魯士藍，加上少量的紅色和焦褐所調出來的。將它和白色顏料調在一起，並欣賞所調出來的灰色調子的特性。

黑色和混色

　　如果我們想要拿象牙黑去進行調色好讓一個顏色變深的話，與其說它會使這個顏色變深，倒不如說它會使顏色變髒。試著用象牙黑和亮的永久綠調調看就知道了，所調出來的顏色有嚴重變質的傾向。再舉黃色為例，如果你在黃色裡加上了黑色，你所得到的也是很髒的色調，效果並沒有比較好。

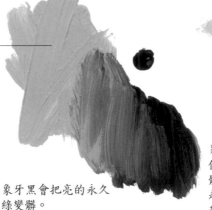

象牙黑會把亮的永久綠變髒。

象牙黑也會使黃色變髒，讓它看起來有一點帶綠色的感覺。

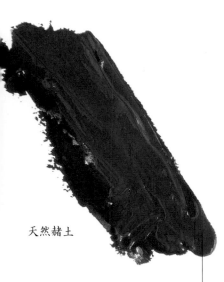

天然赭土

象牙黑

黑色在當代繪畫中的應用

科學技術的進步使得許多現代顏料得以誕生，壓克力顏料就是相當近代的產物。以前的油畫家絕不會用黑色去和其他的顏色調在一起使該顏色變深，他們寧可尋找其他替代方案。至於今天呢，每個人都有使用屬於個人作畫方式的自由，因此，如果你想要用黑色來使其他顏色變深的話……，那麼就用黑色吧！

象牙黑

一般市售的黑色遠比其他應用混色技法所調出來的黑色還要深。如果和其他顏色相比較，其中象牙黑就是一個真正黑的黑色。

天然赭土

天然赭土是一個很深的暖色，它的原文名稱很清楚地告訴我們，它會使其他的顏色變深。有某些畫家甚至會用它來取代黑色的地位，因為它不像黑色那樣會使與它相混合的顏色變髒。只要少量的天然赭土或是鍛燒過的赭土（即焦褐）就可以將其他的顏色加深。

用三原色去調出黑色

當你將三原色以同等分量調和在一起的時候，會調出一個顏色很深很深的灰色，而不是調出真正的黑色。

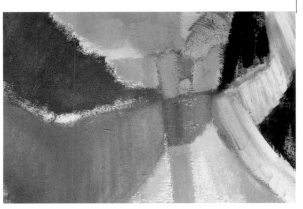

在今日，再也沒有人對於用黑色去將顏色調深的做法感到不愉快了。有些畫家甚至於很懂得如何應用黑色去調出一些特殊的顏色，像這一幅畫就是一個典型的例子。

布朗斯坦，匯合(Convergente)。

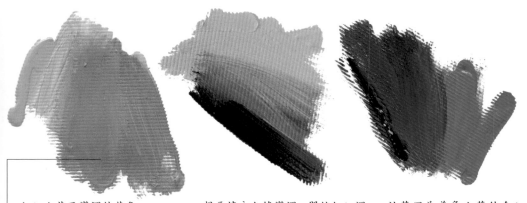

加入土黃而變深的黃色。

想要讓永久綠變深，那就加入深綠色吧。

鈷藍因為普魯士藍的介入而變深。

一般市售的各種黑色

一般市售顏料有各式各樣的黑色，而名稱往往因廠牌的不同而有所差異。除了所謂的象牙黑之外，你還可以找到炭黑色，它的顏色就顯得比較灰。此外，還有所謂的動物黑、火星黑、氧化黑……。不要猶豫，盡量去嘗試使用各種不同的黑色，實驗它們之間的小差別，並利用各自的特性去製造一些不同的效果。

漸次的變暗變深

當你想要逐漸地將一個顏色變暗變深時，你可使用同一個色系的其他顏色來達成這個目的。例如，你可以用土黃色來將黃色變深，利用墨綠色將亮的永久綠變暗，或者是用普魯士藍使淡藍色變得比較暗。透過這種方法，你就可以避免使用黑色來將其他顏色調深了。

這一幅草圖教導我們如何讓一幅作品的顏色不要變黑。也就是說，想要將一個顏色調深調暗時，最好的方式就是使用同一個色系裡最深的顏色來調就可以達到這個目的了。

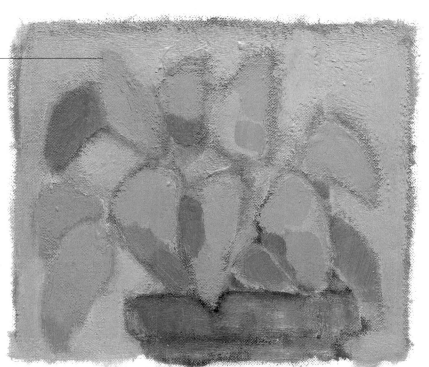

混色技法

黑色以及深色系

體積量感與調和色

用玫瑰紅和白色所調出來的調和色系。

利用一系列的調和色系，表現出想要描繪對象的明暗變化，就可以真實地呈現出物體的體積和量感。從兩個顏色的混色所調出來的一系列調和色系對於畫家而言是相當管用的，因為畫家可以應用這些調子去表現寫實的體積感。而這種營造光線和體積的塑造過程，就是靠著掌握畫面的明暗變化為基礎的。

掌握光線的營造

畫家的工作之一就是將描繪對象身上的光影變化表現在畫面上。在畫漸層色調的過程中，你就在製造立體感，也就等於在製造寫實的感受。以下我們想要研究的就是這種立體感營造的問題。

作描繪布料的練習（在一般的繪畫教室中最常出現的一種練習）可以讓你將所學習到的漸層色系技法應用在實際的畫作中。只要改變其中一個顏色的明暗調子的變化，就可以製造出東西的立體效果了。

從黑色到白色之間的漸層

用黑色和白色調出一系列的調和色之後，你就可以製造出漸層的效果。你只要逐漸改變這兩個顏色之間的分量比例再加以混合均勻，並依序將所調出來的色調排列之後就會得到漸層的結果。假如你再進一步將每一個顏色之間的界線用手指頭加以擦揉模糊之後，漸層的效果就會顯得更加細膩。

用黑色和白色所調出來的調和色系。

如果想要讓立體的效果更好，只要將漸層的各個調子間的界線揉擦變模糊即可。

由玫瑰紅到白色之間的漸層

一個成功的漸層變化是從該顏色（這裡所指的是玫瑰紅）一直到白色之間的所有色調變化都依序呈現出來。一個經過模糊界線的漸層色調可以讓我們更清楚地檢視出這個漸層變化是否完美。

這個糖罐的立體感都是靠各種灰色調的變化所畫出來的。

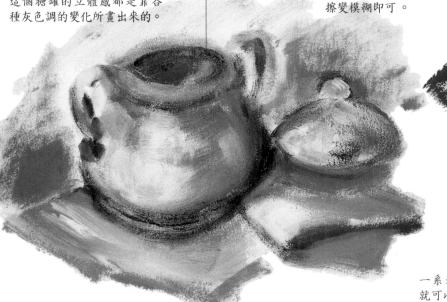

一系列依序排列下來的調子就可以形成漸層色調。

兩個顏色之間的調和色系

取出任何兩種顏色，並試著調出介於它們之間的調和色系。假如你再將它們和白色顏料相混合，所能得到的調和色將會更多、更豐富。

將綠色和白色顏料混合在一起，你會調出一整個系列非常漂亮的綠色調子的調和色。如果改用藍色和白色顏料調在一起時，你所調出來的顏色色系當然就會變成藍色的調和色了。如果將用來混合的顏色變成綠色和鈷藍顏料的話，你就可以製造出一整個系列變化相當細膩微妙的帶有藍色感覺的綠色調，或是帶有綠色感覺的藍色調了。而如果在這些顏色裡再加入白色的話，它的效果就更多樣化了。

這是用綠色所調出來的調和色系。

左圖是用鈷藍所調出來的調和色系。

這是用綠色和鈷藍兩種顏色所調出來的調和色系。

這是將白色加入前面的顏料中所調出來的調和色系。

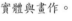

實體與畫作。

從這裡可以看到自綠色到鈷藍之間的漸層效果。

這裡所看到的是用玫瑰紅和白色所調出來的漸進色效果。

是否將調和色的界線模糊化

讓我們再次回想，如果想要將每一個調和色之間的界線模糊化（或者說是用兩個顏色去調出漸層的色調變化），只需要用手指頭在兩個顏色之間的界線上揉擦數次，以便將兩者之間的落差變得比較模糊就可以了。這也是為什麼每一次到了要擦揉另外兩個顏色之間的界線時，就得先將畫筆好好的清洗乾淨。注意觀察，色彩從一個顏色過渡到另外一個顏色之間的微妙變化。然而，這並不表示在所有的情況之下都應該進行類似的處理程序。再一次強調的是，你必須針對你所選擇的主題以及你所想要表達的效果，去選擇最適合且最能表達出該效果的技法。

將每一個色塊之間的色差降到最低時，可以讓這個從玫瑰紅到白色之間的漸進色變得更加的柔和。

想要畫出像這一類植物的顏色變化，你可以應用各種藍色和綠色去調出許許多多多的調和色來表現。

壓克力

混色技法

體積量感與調和色

27

所有的色彩

一般畫畫的人都會希望能夠運用調色盤上面的所有顏料，透過混色的方式，去找出他所想要的顏色。我們建議你最好能掌握某些準則，如此一來才能夠很精確地調出你所想要的顏色。除了以下我們即將為你介紹的一些好方法之外，每一次混色時，你都應該對於用來調和的顏色作仔細的思考，並且計算調色時應該使用的分量。在此之後，只要慢慢地依照大概的方式去調出你所想要的顏色即可。

一些混色的可能性

在這裡先舉出一個調色的可能性。如果能夠從同一個色系的顏色開始，直接用它們去混合出一些變化很微妙的顏色，那將會是一件相當有趣的工作。例如，將調色盤上面兩個不同的黃色並置畫在一起，你就會發現得到的效果是如何的不同。其中一個黃色的色調會比另外一個黃色來得深，而且也會有比較偏向橙色的感覺。

壓克力

混色技法

所有的色彩

三個顏色

我們建議你，除了白色顏料不算之外，一次最好不要拿超過三個以上的顏色去混色。另外，你也可以用白色顏料將所調出的顏色調子提亮一些。

色調的變化

如果拿來和其他顏色的顏料相混合時，每一個黃色所可能產生的影響並不盡相同。這種情況在以亮的永久綠去調出綠色調的時候尤其明顯（不論是指偏暖或者是偏寒色系的綠色）。

如何實際進行調色

首先，必須先了解你所想要調出來的顏色的特性是什麼。必須了解你所用來調色的到底是寒色或是暖色，這對於你所調出來的顏色會有直接的影響。此外，你還得確認是否有哪一個顏色是用來當主色的。在兩個顏色的混色之間，最好能夠建立一個主色調。最後應該注意的是，必須讓顏色有所變化，也就是說讓所調出來的顏色更加豐富，所得到的結果也會比較接近你的預期。

亮的鎘黃和中間調的鎘黃相較之下是有些微差異的，中間調的鎘黃的色調就顯得比較深，而且也比較偏向橙色的感覺。

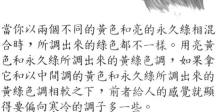

當你以兩個不同的黃色和亮的永久綠相混合時，所調出來的綠色都不一樣。用亮黃色和永久綠所調出來的黃綠色調，如果拿它和以中間調的黃色和永久綠所調出來的黃綠色調相較之下，前者給人的感覺就顯得要偏向寒冷的調子多一些。

與用相同分量的玫瑰紅和黃色所調出來的第二次紅相較之下，正紅色（在左邊的筆觸）的調子就顯得深邃許多了。

用紅色和中間調的黃色，就可以調出一系列非常漂亮的橙色。

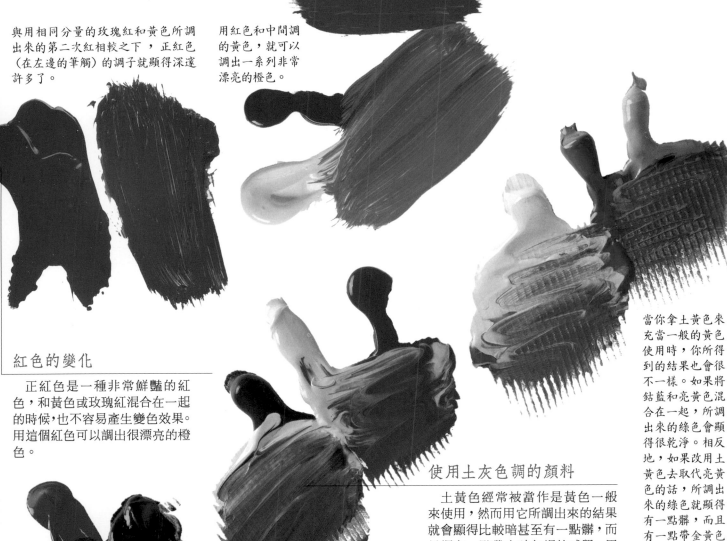

紅色的變化

正紅色是一種非常鮮豔的紅色，和黃色或玫瑰紅混合在一起的時候,也不容易產生變色效果。用這個紅色可以調出很漂亮的橙色。

假如將黃色和紅色調在一起所調出來的顏色是紅色和橙色的調和色系，焦黃和亮黃色所調出來的顏色則是一系列的土色系的調和色。

我們經常使用少量的焦褐來將一些暖色變得比較暗沉一點。這裡就是以它和紅色調在一起作為例子。

使用土灰色調的顏料

土黃色經常被當作是黃色一般來使用，然而用它所調出來的結果就會顯得比較暗甚至有一點髒，而且還有一點帶金黃色調的感覺。用土黃色取代一般的黃色和鈷藍調在一起，所調出來的綠色的感覺就會變得很不一樣。而焦黃也經常被當作是紅色的顏料來使用，也可以將它和藍色調在一起。當你將黃色和紅色調在一起的時候，所調出來的顏色是橙色。然而，如果是將土黃色和焦黃調在一起時，其結果卻只是多出土色系的調和色調而已。焦褐則是經常被少量使用，用途在於將一些暖色變得比較暗沉一點而已。在這裡所舉的例子就是將它和紅色調在一起。

當你拿土黃色來充當一般的黃色使用時，你所得到的結果也會很不一樣。如果將鈷藍和亮黃色混合在一起，所調出來的綠色會顯得很乾淨。相反地，如果改用土黃色去取代亮黃色的話，所調出來的綠色就顯得有一點髒，而且有一點帶金黃色調的感覺。

顏料的特性

很明確的一點是，顏料本身的特性對於它和其他顏色混合在一起時，會產生相當直接的影響。為了方便你學習如何混色，我們將告訴你一些可以遵循的原則。為了讓你能夠獲得滿意的結果，你首先就得練習你的觀察力。讓我們看看該如何做才適當：

每一個顏色。讓我們仔細研究每一個顏色的特性。不論是面對哪一個顏色，我們始終拿它和與它相同色系的顏色相比較。例如，某一個綠色究竟是比另外一個綠色要來得亮，或者是來得偏黃一些，還是綠一點。

混色。色彩間的混色結果，與原來用來混色的每一個顏料的特性，以及它們的用量比例有關。

混色經驗的參照

記得將從三原色之間的混合調色而調出第二次色、第三次色的經驗當作你未來調色時的範例，它可以作為你在調色時，用來判斷色彩本身大概的用量，以及所可能調出來的色彩的結果。

例如：你可以拿正紅色和第二次色的紅色相比較，結果它比較偏向橙色，因此在混色中，這種偏橙色的傾向也會顯現出來。

你也可以回想在調出第二次色和第三次色的經驗裡，有關各個色彩的顏料用量對於所調出來的顏色色調的影響。你必須想到的是它們的用量究竟應該一樣呢，或者是其中一個顏色的用量應該比另一種多，另外一個顏色究竟是應該少一點或是更少。

29

壓克力顏料
的延伸

　　壓克力顏料的選擇非常多樣化,因此必須闢個專門的章節來探討這個問題。在這個階段裡,我們對於壓克力顏料這種相當便利的媒材已經有了某種程度的認識,想要進一步認識其他相關顏料的好奇心,也會自然而然地產生。在此,我們就舉出眾多壓克力顏料的主要特性,以及一些特殊顏料所能夠製造出來的特殊效果。

特殊的顏料

　　一般的壓克力顏料製造商都會提供非常多樣化的壓克力顏料的選擇。在這些眾多的選擇中,必須特別提到所謂的「特殊顏料」,這些顏料在光線的照射之下會產生特別的效果。另外還有所謂的螢光顏料和虹彩顏料。

金屬色

虹彩顏料

　　虹彩顏料是現今相當受歡迎的顏料。許多藝術家都懂得將它們應用在最適當的時機裡,讓它們來為自己表達個人的特殊品味。

光線的影響

　　這些特殊顏料都具有因光線作用而產生不同色彩變化的特性。有些顏料在經過濾後的光線底下,顏色反而會顯得比較飽和。有的則是只有在光線相當強烈的情況下,色彩的效果才會顯現出來。

螢光色

虹彩色

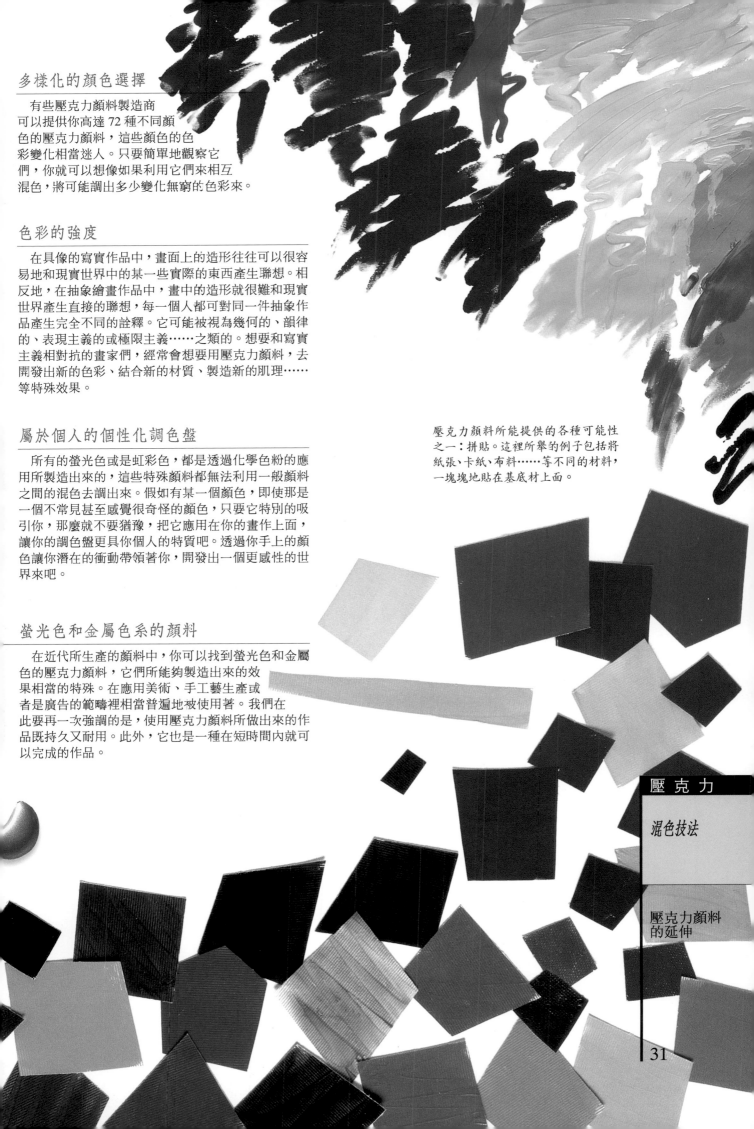

多樣化的顏色選擇

有些壓克力顏料製造商可以提供你高達 72 種不同顏色的壓克力顏料，這些顏色的色彩變化相當迷人。只要簡單地觀察它們，你就可以想像如果利用它們來相互混色，將可能調出多少變化無窮的色彩來。

色彩的強度

在具像的寫實作品中，畫面上的造形往往可以很容易地和現實世界中的某一些實際的東西產生聯想。相反地，在抽象繪畫作品中，畫中的造形就很難和現實世界產生直接的聯想，每一個人都可對同一件抽象作品產生完全不同的詮釋。它可能被視為幾何的、韻律的、表現主義的或極限主義……之類的。想要和寫實主義相對抗的畫家們，經常會想要用壓克力顏料，去開發出新的色彩、結合新的材質、製造新的肌理……等特殊效果。

屬於個人的個性化調色盤

所有的螢光色或是虹彩色，都是透過化學色粉的應用所製造出來的，這些特殊顏料都無法利用一般顏料之間的混色去調出來。假如有某一個顏色，即使那是一個不常見甚至感覺很奇怪的顏色，只要它特別的吸引你，那麼就不要猶豫，把它應用在你的畫作上面，讓你的調色盤更具你個人的特質吧。透過你手上的顏色讓你潛在的衝動帶領著你，開發出一個更感性的世界來吧。

螢光色和金屬色系的顏料

在近代所生產的顏料中，你可以找到螢光色和金屬色的壓克力顏料，它們所能夠製造出來的效果相當的特殊。在應用美術、手工藝生產或者是廣告的範疇裡相當普遍地被使用著。我們在此要再一次強調的是，使用壓克力顏料所做出來的作品既持久又耐用。此外，它也是一種在短時間內就可以完成的作品。

壓克力顏料所能提供的各種可能性之一：拼貼。這裡所舉的例子包括將紙張、卡紙、布料……等不同的材料，一塊塊地貼在基底材上面。

壓 克 力

混色技法

壓克力顏料的延伸

顏料流動性的產品而言。在不同的情況下,媒介劑可以讓畫面看起來變得比較亮或者是比較霧面的感覺。

三原色: 是用來形容只要直接利用它們三個顏色,在必要的時候可以加些白色,就可以調出所有色彩的三個顏色而言。理論上,三原色指的是紅色、黃色和藍色,它們也是所謂的減色法的基礎色。在本書我們的混色中所指的三原色,分別是指壓克力顏料的亮的鎘黃、玫瑰紅和鈷藍。色光裡面的三原色,並不同於顏料中的三原色,因為在光線裡面所用的是加色法。它們分別是紅色、綠色和藍色。

色調變化: 一個顏色的色調變化是指用它和白色顏料所調出來的顏色變化而言。

壓克力顏料: 壓克力顏料是一種水性顏料,它是用色粉混合某一種化學膠所製成的。 在乾燥的過程中,它會結合成複合鍵,所形成的薄膜會變得相當的堅韌。在顏料還未乾硬之前 , 它是很容易溶於水的。

使用壓克力顏料可以同時製造透明(當我們將它和水、凝膠或是媒介劑相混合時)或是不透明(當我們將它單獨使用,或者是在顏料裡面加入不透明的材質,像是白色顏料、打底劑、塑造膏、碎石子……之類的東西時)的效果。依照使用方式的不同,它可以製造出類似水彩、廣告顏料或者是油畫的效果。

互補色: 兩個顏色如果並置在一起,所能產生的對比效果是最強的時候,我們就稱它們是互補色。原色的黃色和第二次色的紫色,第二

次色的橙色和原色的藍色,原色的紅色和第二次色的綠色,它們彼此之間都是相互的互補色。將兩個互補色以相同的分量調和在一起的時候,就會變成黑色。這種現象在一般市售的顏料中結果也是如此,一旦你將兩個互補的顏料以相同的分量調和在一起的時候,所產生的顏色也幾乎變成黑色。

顏色的灰色調: 灰色調的顏色是由兩個互補色以不同比例調和在一起,必要時還可以加入白色所混合出來的各種色調。

畫用凝膠: 像畫用凝膠之類的媒介劑,都具有讓顏料變得比較濃稠的特性,而且它的用途在於讓與它相混合的顏料變得比較透明。

打底劑: 打底劑顧名思義就是,在畫壓克力顏料之前,用來在各種材質的表面(乾淨的、去除表面汙垢、並且非塑膠類的)塗上一層畫作底層之用的東西。你並不一定要在每一個基底材上面塗上打底劑 , 然而,你還是需要注意到,打底劑實際上有助於吸收壓克力顏料裡的水分。

媒介劑: 所有的壓克力顏料都可以稀釋在壓克力媒介劑裡。所謂的媒介劑是指某種用來增加壓克力

32

普羅藝術叢書

繪畫入門系列

01. 素　描
02. 水　彩
03. 油　畫
04. 粉彩畫
05. 色鉛筆
06. 壓克力
07. 炭筆與炭精筆
08. 彩色墨水
09. 構圖與透視
10. 花　畫
11. 風景畫
12. 水景畫
13. 靜物畫
14. 不透明水彩
15. 麥克筆

彩繪人生，為生命留下繽紛記憶！

拿起畫筆，創作一點都不難！

— 普羅藝術叢書
畫藝百科系列‧畫藝大全系列

讓您輕鬆揮灑，恣意寫生！

畫藝百科系列（入門篇）

油　畫	風景畫	人體解剖	畫花世界
噴　畫	粉彩畫	繪畫色彩學	如何畫素描
人體畫	海景畫	色鉛筆	繪畫入門
水彩畫	動物畫	建築之美	光與影的祕密
肖像畫	靜物畫	創意水彩	名畫臨摹

畫 藝 大 全 系 列

色　彩	噴　畫	肖像畫
油　畫	構　圖	粉彩畫
素　描	人體畫	風景畫
透　視	水彩畫	

全系列精裝彩印，內容實用生動

翻譯名家精譯，專業畫家校訂

是國內最佳的藝術創作指南

素描的基礎與技法
——炭筆、赭紅色粉筆與色粉筆的三角習題
壓克力畫
選擇主題
透　視
風景油畫
混　色

邀請國內創作者共同編著
學習藝術創作的入門好書

三民美術普及本系列
（適合各種程度）

水彩畫　黃進龍／編著

版　畫　李延祥／編著

素　描　楊賢傑／編著

油　畫　馮承芝、莊元薰／編著

國　畫　林仁傑、江正吉、侯清地／編著

國家圖書館出版品預行編目資料

壓克力 / Mercedes Braunstein著;陳淑華譯.－－初版
一刷.－－臺北市；三民，2003
　　面；　　公分－－(普羅藝術叢書. 繪畫入門系列)
譯自:Para empezar a pintar al acrílico
ISBN 957-14-3854-5(精裝)

1.壓克力畫－技法

948.9　　　　　　　　　　　　　　92007531

網路書店位址　 http : // www. sanmin. com. tw

© 壓　　克　　力

著作人　Mercedes Braunstein
譯　者　陳淑華
發行人　劉振強
著作財　三民書局股份有限公司
產權人　臺北市復興北路386號
發行所　三民書局股份有限公司
　　　　地址／臺北市復興北路386號
　　　　電話／(02)25006600
　　　　郵撥／0009998-5
印刷所　三民書局股份有限公司
門市部　復北店／臺北市復興北路386號
　　　　重南店／臺北市重慶南路一段61號
初版一刷　2003年6月
　編　號　S 94102-1
　基本定價　參元陸角
行政院新聞局登記證局版臺業字第○二○○號